中國碑帖名品

二編

[三十四]

祝允明草書蠶衣卷

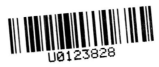

上海書畫出版社

《中國碑帖名品》（二編）編委會

編委會主任

王立翔

編委（按姓氏筆畫爲序）

王立翔　田松青

朱艷萍　張恒烟

孫稼阜　馮　磊

馮彦芹

本册責任編輯

張恒烟　馮彦芹

本册釋文注釋

陳鐵男　俞　豐

本册圖文審定

田松青

前言

中華文明綿延五千餘年，文字實具第一功。從倉頡造字而雨粟鬼泣的傳說起，歷經華夏子民智慧聚集、薪火相傳，終使漢字生生不息、蔚爲壯觀。伴隨着漢字發展而成長的中國書法，基於漢字象形表意的特性，在一代又一代書寫者的努力之下，最終超越其實用意義，成爲一門世界上其他民族文字無法企及的純藝術，并成爲漢文化的重要元素之一。在中國知識階層看來，書法是中國人『澄懷味象』、寓哲理於詩性的藝術最高表現方式，她净化、提升了人的精神品格，歷來被視爲『道』『器』合一。而事實上，中國書法確實包羅萬象，從孔孟釋道到各家學說，從宇宙自然到社會生活，中華文化的精粹，在其間都得到了種種反映，書法無愧爲中華文化的載體。書法又推動了漢字的發展，篆、隸、草、行、真五體的嬗變和成熟，源於無數書家承前啓後，對漢字美的不懈追求，多樣的書家風格，則愈加顯示出漢字的無窮活力。那些最優秀的『知行合一』的書法家們是中華智慧的實踐者，他們匯成的這條書法之河印證了中華文化的發展。

因此，學習和探求書法藝術，實際上是瞭解中華文化最有效的一個途徑。歷史證明，漢字及其書法衝破了民族文化的隔閡和時空的限制，在世界文明的進程中發生了重要作用。我們堅信，在今後的文明進程中，這一獨特的藝術形式，仍將發揮出巨大的力量。然而，在當代這個社會經濟高速發展、不同文化劇烈碰撞的時期，書法也遭遇前所未有的挑戰，這其間自有種種因素，而漢字書寫的退化，或許是書法之道出現踟躕不前窘狀的重要原因。因此，有識之士深感傳統文化有『迷失』和『式微』之虞。書法藝術的健康發展，有賴於對中國文化、藝術真諦更深刻的體認，匯聚更多的力量做更多務實的工作，這是當今從事書法工作的專業人士責無旁貸的重任。

有鑒於此，上海書畫出版社以保存、還原最優秀的書法藝術作品爲目的，從系統觀照整個書法史藝術進程的視綫出發，於二〇一一年至二〇一五年間出版《中國碑帖名品》叢帖一百種，受到了廣大書法讀者的歡迎，成爲當代書法出版物的重要代表。爲了能够更好地呈現中國書法的魅力，滿足讀者日益增長的需求，我們决定推出叢帖二編。二編將承續前編的編輯初衷，擴大名作的匯集數量，進一步提升品質，以利讀者品鑒到更多樣的歷代書法經典，獲得對中國書法史更爲豐富的認識，促進對這份寶貴遺産更深入的開掘和研究。

上海書畫出版社

簡 介

祝允明（一四六一—一五二七），字希哲，一名肇，長洲（今江蘇省蘇州市）人，因拇指旁歧生一枝指，故自號枝山、枝指生，人稱『祝京兆』。明代書家。五歲能作徑尺大字，九歲能詩，稍長，博覽群集。一生仕宦不順，功名難遂，屢試不中，至弘治五年（一四九二）方才中舉，後再難登科。於五十五歲時授廣東興寧縣知縣，嘉靖元年（一五二二）轉任應天府通判，不久稱病歸鄉。擅詩文，文章清奇，思若湧泉，與唐寅、文徵明、徐禎卿并稱『吳中四才子』。所著詩文集六十卷，雜著百餘卷，爲一時翹楚。好酒色六博，時人爭相求購其文及書，以致揮霍無度，晚年益困，索債者每追呼其從。尤精書法，得外祖父徐有貞與岳父李應禎言傳身教，兼善諸體，資力俱深，名動海內，上承米芾、趙孟頫求古風尚，下開董其昌、王鐸導創先河，被譽爲『有明第一』。倡導學書『逼真』與反對『奴書』，師法元常、二王、永師、虞、歐、旭、素以至蘇、黃、米，靡不工絶，又別開面目。晚歲草書頗受激賞，變化出入，天真縱逸，似綿裹鐵，風骨爛漫。

《草書蠶衣卷》，紙本，草書，縱二十七點五厘米，橫八百三十六厘米，。《蠶衣》五篇，爲祝氏早年自作秘藏之文，內容爲通達世事、勉勵自省之語，約二十年後，即嘉靖元年（一五二二）書成此卷，時年六十二歲。《蠶衣》後收錄於明代顧元慶《明朝顧氏四十家小説》叢書。此作通篇氣息清古，用筆勁健而不失姿媚，結字奇崛而復歸自然，俯仰開合，欹側互生，得《書譜》之韻，爲祝氏晚年佳作。

卷尾鈐祝氏自用印『枝山』『希哲父』。卷首鈐『侯官嚴群銘心之品』『心竹留青』『英龢私印』『春草閑房』等印，卷中鈐『群玉居士』騎縫印。歷經明代金俊明，清代英和、繆頌，現代嚴群等遞藏今藏臺北何創時書法藝術基金會。

馬遷有言：司馬遷《史記·虞卿列傳》：「然虞卿非窮愁，亦不能著書以自見於後世云。」大意爲，如果虞卿不是窮困愁苦，就不會著書立說，以傳後世。虞卿，戰國時曾爲趙國上卿，放棄官爵，與魏國相魏齊一同逃匿至魏國都大梁。後在魏國窮困落魄，於是發奮著書，名《虞氏春秋》，傳於後世。

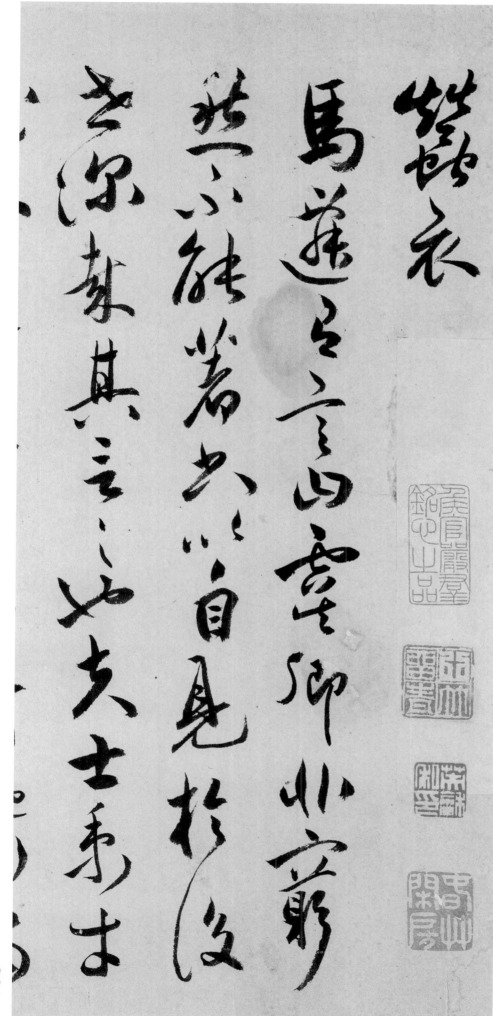

蠶衣。／馬遷有言曰：「虞卿非窮／愁，不能著書以自見於後／世。」深哉其言之也。夫士秉才／

握知，通道達務，將施行當／代也，或時世背鼇，聰爽閟／塞，嬰彼六極，逢此百罹。知我者希，兼來誚毀，故乃吐詞／

鼇：古同『戾』。乖違。

嬰：纏繞，遭遇。

六極：指六種極凶惡之事。《尚書·洪範》：『六極：一日凶短折，二日疾，三日憂，四日貧，五日惡，六日弱。』孔穎達疏：『六極，謂窮極惡事有六。』

百罹：諸多不幸的遭遇。

誚毀：嘲笑與毀謗。

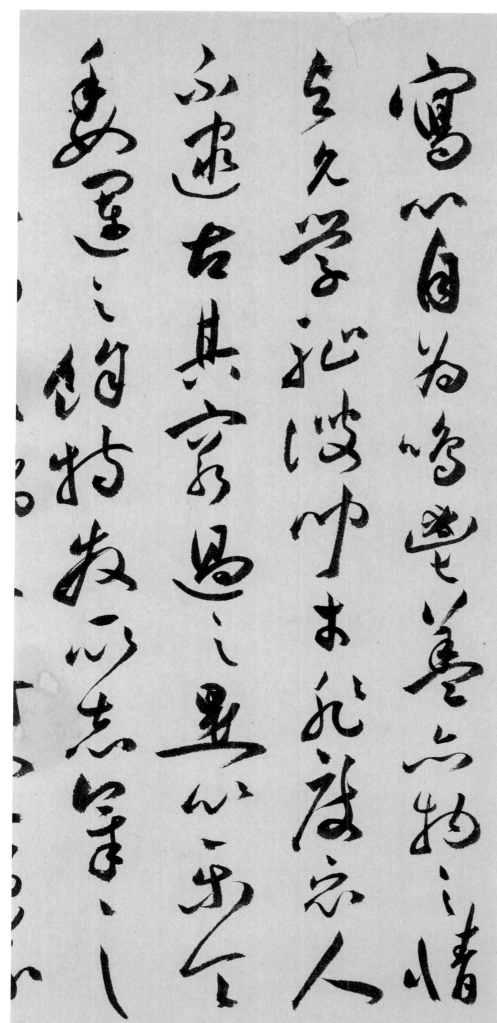

鳴邑：同『鳴暢』。發聲宣泄。邑，同『暢』。

謖聞：孤陋寡聞。《南齊書·陸澄傳》：『澄謖聞膚見，貽撓後昆，上掩皇明，下籠朝識。』

委運：順任自然，聽憑天命。陶潛《形影神·神釋》：『甚念傷吾生，正宜委運去。』

寫心，自爲鳴邑，蓋亦物之情〈與？允学恥謖聞，才非度衆，人〉不逮古，其窮過之。是以樂天〈委運之餘，特發所志，章之〉

筆舌，抑欲揣量時宜，稍議＞有政，以爲空譚亡裨於官守，＞是非徒侵於訕訐。且鞚乃末＞基，近是返始，鳴世之益，其＞

筆舌：文章和言論。筆爲書寫工具，舌爲言語器官，故稱。揚
雄《法言·問道》：『孰有書不由筆，言不由舌？吾見天常爲
帝王之筆舌也。』

有政：政事，政治。有，語助詞，無義。《尚書·君陳》：
『惟孝，友於兄弟，克施有政。』

亡：同『無』，下文諸『亡』同義。

裨：添助。

訕訐：詆毀攻訐。

在茲乎？故著書成五篇：《通、時》《遂質》《補敗》《成用》《揚權》，號、曰《繭衣》。約義連類，大凡爲、已，可以敕躬歸稱，近道、

敕躬：猶言「敕身」，警飭己身。敕，謹慎修持。

歸稱：使聲名顯揚。

植事，違虞卿刺譏之旨，遠／更生狥物之疾，庶幾自／厚，無訟斯濫云尔。／通時篇／

更生狥物之疾：指劉向之學說曲迎物議，強調天人感應，以
天象災變附會爲事物發生之徵兆。劉向，原名更生，漢朝宗室
大臣、經學家。提倡經學，較辨諸子，繼承發揚了董仲舒「天
人感應」與陰陽災異思想。狥，順從，迎合。

無訟：不至於。

斯濫：不自檢束，胡作非爲。語本《論語·衛
靈公》：「子曰：『君子固窮，小人窮斯濫矣。』」

夫夏暄冬寒，空候關氣運，溫華涼萎，變鬆化宜。天地之情，不以凌人以寒，屬物以萎也。顧消息代換，樞

夫夏暄冬寒，候關氣運；〈溫華涼萎，變鬆化宜。〉天地之情，不欲凌人以寒，屬〈物以萎也。顧消息代換，樞〈

栝自定，疇能膠捩化體，\
徇其私慕哉？今夫秋炎 \ 不衰，輒傷禾稼；春冰莫 \ 泮，須淹果卉。是知微踰 \

栝栝：機關，指事物運轉的關鍵所在。

疇：表示疑問，同『誰』。

捩：扭轉。

泮：融化。

節數，便成萹苽，況期四叙﹨一律，焉爲玄業也。人之於物，﹨其類非遥，喜榮憎枯，意﹨亦不異。然華凋葉殘，何﹨

四叙：四季。

萹苽：即『宓戜』。

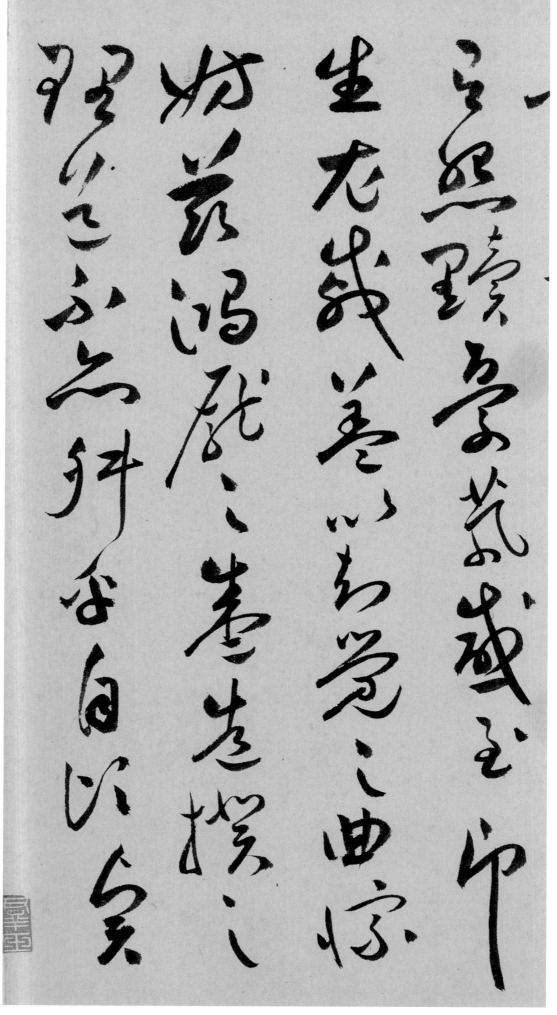

有怨讟、憂熒或至，即／生尤戚。蓋以知覺之曲惊、／妨兹鴻龐之盛造，揆之／理道，不亦舛乎？自頃賢／

憂熒：憂苦悲愁。熒，憂思。

怨讟：怨恨誹謗。《左傳》宣公十二年：「昔歲入陳，今茲入／鄭，民不罷勞，君無怨讟，政有經矣。」杜預注：「讟，謗／也。」

尤戚：哀怨悲傷。尤，怨。

惊：曲折幽深的情感，指人的七情六欲繁雜多變。惊，心情，思緒。

鴻龐之盛造：龐大隆盛之自然造化。此句指人為天地陰陽之氣／所化生孕育，本應秉持盎大浩渺的自然之道，却被七情六欲所／遮蔽，心神難以暢達。

揆：估量，揣測。

悊多逢危阽，或者往往咎阿衡之降祥，駁宣尼之餘慶，亦不審之過也。殊不知，道非過善，亦豈崇

賢悊：同『賢哲』。

危阽：危險。

阿衡之降祥：指伊尹被任用，對於商朝如同降下了祥瑞。阿衡，商代官名，《尚書·太甲上》：『惟嗣王不惠於阿衡。』孔安國注：『阿，倚；衡，平。言不順伊尹之訓。』此指伊尹，相傳生於伊水，是湯妻陪嫁的奴隸，後被提拔任用，助湯伐夏桀，輔佐五代商王，被後世尊爲『聖人』。

宣尼之餘慶：孔子之言行，影響後代深遠。宣尼，即孔子。西漢平帝元始元年，追諡孔子爲『褒成宣尼公』，故稱

淫緣夫玄運難轉，佑
賢自如，通塞之時，非有
繄乎才不才也，其鳥可
以執諸允？冥鈍、僕遫、不才、

冥鈍：昏瞶愚鈍。

執諸允：持論公允，等量齊觀。

玄運：天命，命運。

淫？緣夫玄運難轉，佑／賢自如，通塞之時，非有／繄乎才不才也，其鳥可／以執諸允？冥鈍、僕遫、不才、／

僕遫：即『樸樕』，矮小雜樹，常比喻相貌或才能淺陋平庸。《漢書·息夫躬傳》：『左將軍公孫祿、司隸鮑宣皆外有直項之名，內實駑不曉政事，諸曹以下僕遫不足數。』顏師古注：『僕遫，凡短之貌也。』

靡齒而其不遭時，亦已甚矣。夙失祖考，終鮮兄弟，連蹇慘瘁，未可殫言。然究觀天人之際，迹物

靡齒：猶『無齒』，牙已掉光，指年紀老邁。

夙失祖考：指早年父祖之輩亡故，沒有得到親長蔭佑。

連蹇慘瘁：一生接連遭遇困頓磨難，悲慘愁苦。此幾句意指人的命運各有順逆旺衰，本為定數，非憑人力所能改變，故與其才能大小無多關係。

類之定，研陰陽之故，蓋〵有以識時之義，如此已，其奚〵尤戚哉？〵遂質篇。〵

遂質：指順心通達於名相外物，因地制宜，隨機應變。

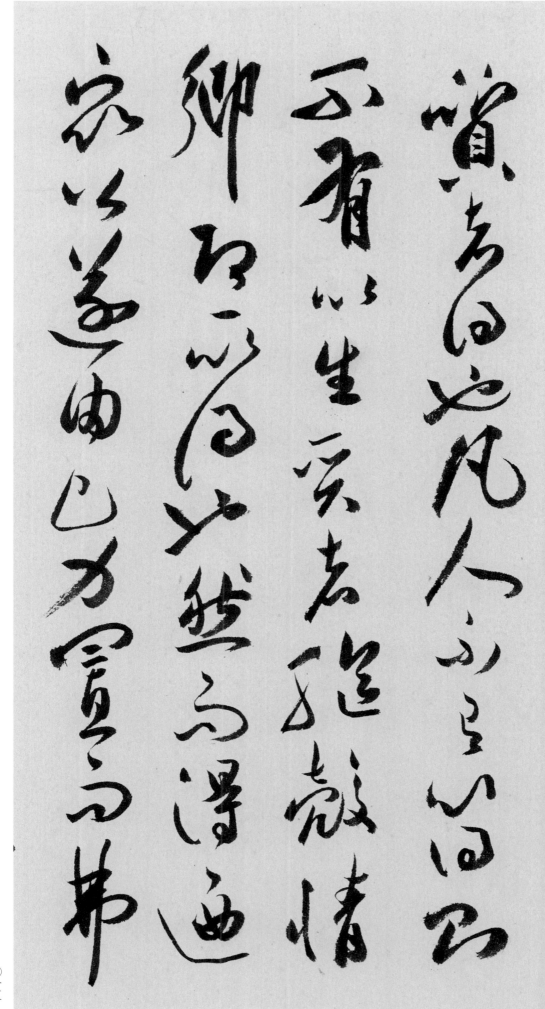

質者，得也。凡人不有以得，則〉不有以生。質者，軀殼情〉鄉，即所得也。然而得迺〉衆公遂，由己力置而弗〉

遂，要歸不成。且夫軀殼〈之形，亡弗差別，妍媸小〈大，各完其故。至於情鄉，〈乃不自遂，試尋厥趣，將不〈

自遂：自得其意，不爲他人外物動搖。

試尋厥趣：試尋其趣。厥，其。

要歸：總歸，終歸。

妍媸：美好與鄙陋。

然乎直一事使兩賢

並治或作片語令雙才均

發必言異口而無不善

事事殊科而無不善乎

然乎？今設置一事使兩賢／並治，或作片語令雙才均／發，則必言異口而無不嘉，／事事殊科而無不善。故知／

材有柔剛，資有寬密，其成則一，其施則萬，惡可約以一塗，彊之同道者邪？故干剒微遯，等稱仁於

材有柔剛，資有寬密，〈其成則一，其施則萬，惡可〉約以一塗，彊之同道者邪？〈故干剒微遯，等稱仁於〉

干剒：比干剒心。比干，封於比邑（今山西省汾陽市），商王文丁之子，也稱王子比干，輔佐商王帝乙、紂王帝辛，忠君體國，直言強諫，被紂王挖心而死。典出《史記·殷本紀》：『紂愈淫亂不止。微子數諫不聽，乃與大師、少師謀，遂去。比干曰：「爲人臣者，不得不以死爭。」乃強諫紂。紂怒曰：「吾聞聖人心有七竅。」剖比干，觀其心。』

微遯：微子遯野。《尚書正義·微子》：『我念殷亡之故，其心發疾生狂，吾在家心內毫亂，欲遯遯出於荒野。』微子，名啟，商紂王兄，封於微（今山西省潞城市東北），數諫紂王未采，遂出走隱居。後周武王伐紂時，微子投誠於武王，并被封於宋國。遯，通『遁』，避世於野。

元聖唐子裘不同標、

聖於子輿繹斯以還賢、

此不獨為位名具矣、

習易而趨於難廢自美

展和：展禽之和柔。展禽即柳下惠，春秋時魯國人，展氏，名獲，字禽。食邑柳下，謚惠，故稱。為士師，掌刑獄，三次被黜，人勸其離去。禽以為直道而事人，何往而不被黜；枉道而事人，何必去父母之邦。魯僖公二十六年，齊攻魯，僖公使展喜以犒軍為名勸說齊侯退兵，喜先向禽請教如何措辭。後展喜以周公、太公與齊桓公之功業，説服齊孝公撤兵回國。

夷介：伯夷之耿介。伯夷、叔齊為商末孤竹君之二子。相傳其父遺命要立次子叔齊為繼承人。孤竹君死後，叔齊讓位給伯夷，伯夷不受，叔齊也不願登位，先後都逃到周國。周武王伐紂，二人叩馬諫阻。武王滅商後，他們恥食周粟，采薇而食，餓死於首陽山。見《呂氏春秋·誠廉》《史記·伯夷列傳》等。

子輿：孟軻，字子輿，戰國時鄒人，為儒家學說代表人物，配享孔廟，稱『亞聖』。

元聖：展和夷介，同標／聖於子輿。繹斯以還，賢賢／皆爾。然則今日又何必舍／習易而趨於難，廢自美／

而羨他良哉？操自得／之質，成可望之業，勗哉／師心，無謝前懿。／補敗篇。／

勗哉師心，無謝前懿：大意為要勤加勉勵，師法本性自心，以自身所得天資秉賦應變處世，不必凡事以前代聖賢之德行為準則。勗，勤勉。懿，美德。

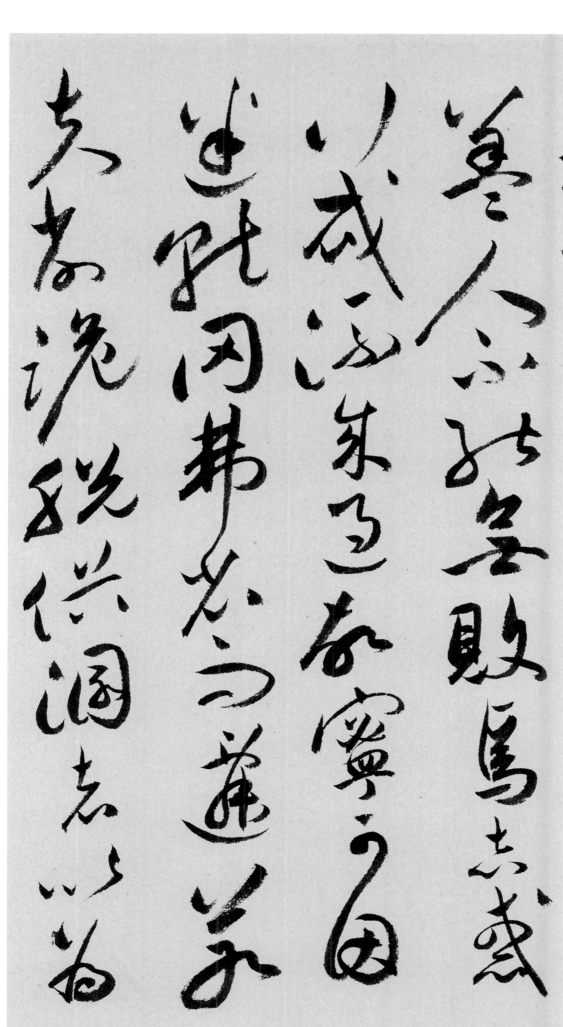

志惑行忒：心志受到迷惑，行為出現偏差。忒，差錯。

削詭脫俗：削除詭說，擺脫俗情。指為人歸於沉厚樸實。

溷者：行為混亂之人。

蓋人不能無敗焉。志惑／行忒，流成過故，寧可因／迷就罔，弗省而遷。若／夫削詭脫俗，溷者以為／

矜⋯⋯端莊穩重。

儇者⋯⋯行為輕浮之人。

矜⋯⋯歸真任淳，儇者以為佚。／矜之與佚，彼為敗矣，而豈／果敗也哉？如斯之屬，匪／其端，安得不嘖煩於人，／

佚⋯⋯形容人不合群。

嘖煩⋯⋯多言爭辯，以致煩擾。

遠心於家必發宣也

懷逆乃長善均爲弘益焉

盡善之屬王病謗使人

監之召穆公曰不可監也

屬王：周厲王，姬姓，名胡，周夷王子。暴虐無度，民不聊生，怨聲四起，屬王使衛巫監視百姓，有怨言者殺之。召穆公勸諫屬王曰：「是障之也。防民之口，甚於防川；川壅而潰，傷人必多。民亦如之。是故爲川者決之使導，爲民者宣之使言……夫民慮之於心，而宣之於口，成而行之，胡可壅也？若壅其口，其與能幾何？」但最終未被采納，三年後國人暴動，屬王逃亡，死於彘。事見《史記·周本紀》。

召穆公：姬姓召氏，名虎，召公奭後代。輔佐周屬王、宣王，文武兼資，居中處外，反對苛政，征伐淮夷，被視爲宣王中興之重臣名將。

而逆心於我也。然寔忠／懷，逆乃長善，均爲弘益／焉。昔者屬王病謗，使人／監之，召穆公曰不可監也。

善败於言乎？興行善、而補敗耳。循前之説，有、以深誠，當后所陳，足為自、固。永言夙夜，傲不惰焉。

善敗於言乎？興行善、而補敗耳。循前之説，有、以深誠，當后所陳，足為自、固。永言夙夜，傲不惰焉。

永言夙夜，傲不惰焉：要時刻刻警省自身，不要怠惰。言，語助詞，無義。

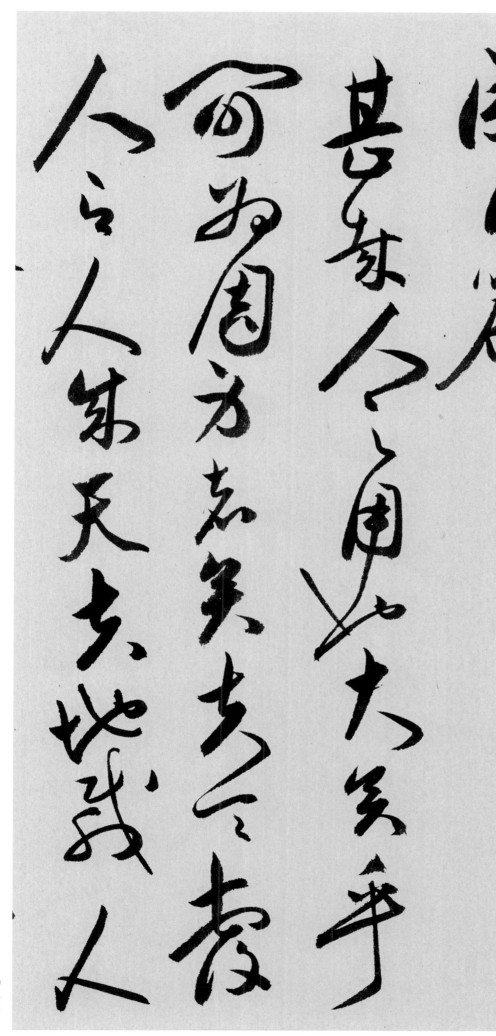

成用篇。／甚哉！人之用也大矣乎，／可爲周身者矣。夫天覆／人，有人成天；夫地載人，／

有人成地；夫物給人，有〉

人成物。天地與物，成之維〉人。人成天地與物，不存於〉用乎？用也者，稟乎天而〉

稟：承受，生成的稟賦。

求乎我者也。稟而不能／以自成，稟終亡耳。故緣稟／以致成志，人之則也。貫粗／而通精者，知者之式也。故／

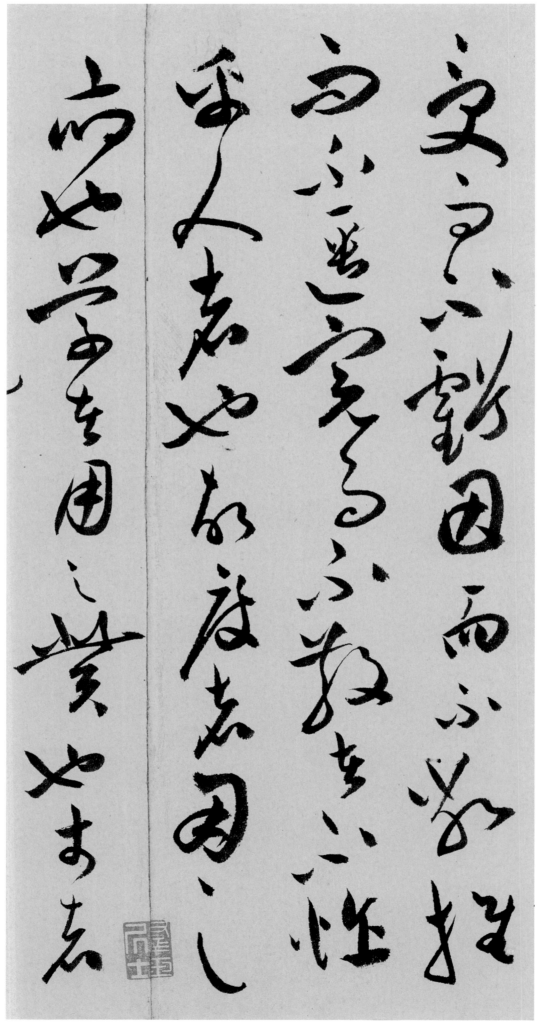

賁：資本。

不怍：不愧。

受而不虧，因而不敝，推〉而不匱，完而不散者，不怍〉乎人者也。故度者用之〉府也，學者用之賁也，才者〉

用之樞也，力者用之駕
也，時者用之程也，不
務其用者，而能成其用者
、未之有也。輿軾之工亡

輿軾之工……造車的工匠。輿，車中受物之處。軾，車前橫木。

匋冶：燒製陶器與冶煉金屬。匋，同『陶』。

用之樞也，力者用之駕也，時者用之程也，不務五者、而能成其用者，未之有也。輿軾之工亡羞於匋冶，割、

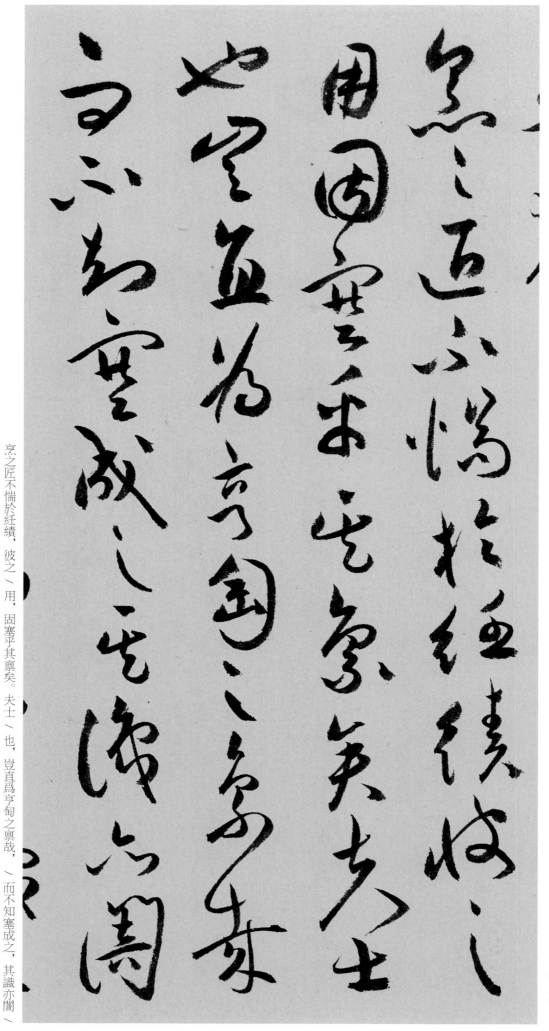

割烹之匠：切割烹調的廚師。

惕：憂懼。此表示惶愧憂懼。

紝績：紡織績麻。

亨匋：即「烹陶」，代指上文所言及的各行各業。

闇：昏愚不明。

烹之匠不惕於紝績，彼之／用，固塞乎其眞矣。夫士／也，豈直爲亨匋之眞哉，／而不知塞成之，其識亦闇／

於工之匠矣。爲是其識之
劣與？非然也，弗念而已矣。是
故成用之方，存乎念成，念
之術存乎爲。爲也者，用之師

也，念也者，用之后也。有后師〈　〉之柄而不克運之，豈惟無〈　〉登於遠大，迺當彌淪於〈　〉局隘也。然用之目其繁矣，〈　〉

后：君主。

彌淪：形容昏昧沉淪。

即天、即地、即物、即我，件件／而習之，晨晨而益之，鉅參／蒼黃，纖破塵沙，高窮／亡象，卑著有形，盛之輔／

鉅參蒼黃，纖破塵沙：巨大者能參悟天地之道，微小者能看破塵沙之細。

高窮亡象：高遠縹緲而至無形。

家國之業，必必之劇技藝

之勤伊乃因弗究川固

弗達確霰敦周緻直澈

無易役史弗然性防

家国之业，微之創技藝＼之務，俾知罔弗究，行罔＼弗達，确覈周緻，通徹＼熟易，役使庶品，給供万＼

有者，可矣哉。故建府弘／則其容厚，取贊博則其／積充，運樞敏則其獲／疾，執駕壯則其行堅，

循程嚴則其功就；五者、不失其用，成矣。若夫發、受於初，彰施於中，收、完于終者，有天存焉。毋、

欽念：敬思。《尚書·盤庚中》：「欽念以忱，動予一人。」

孤其稟，毋昧其識，毋荒其
為，欽念哉！欽念哉！
揚權篇。
所謂『揚權』者，『揚』取開

拓，非言炫暴，「權」寔本事，無干詐力。世之稱「權」，往往有竢於爵威，恒需于溫厚，失莫甚焉。權者，人

炫暴：誇耀顯露。

竢：同「俟」，等待。

所自有而自揚也，其胡關／於外物哉？竊驚夫世之不／察，何其固也。金繒少匱，／則貞廉爲笑資：笏綬／

於外物哉竊驚夫世之不

察何其固也金繒少匱

則貞廉爲笑資笏綬

弗加，則賢豪為讒具。／譽常積於榮餘，毀多來／於因極，譖勝女婦，寢劇／孩稚，此則在人乃爾，於躬／

笏綬弗加，則賢豪為讒具：雖有賢哲豪士之才但無官爵加身，
亦不免為俗人所譏諷。笏綬，笏板與印綬，代指高官顯位。
具，方法，器具。

懸：蠻橫急躁。

在人乃爾：任由他人毀之譽之。乃爾，如此。

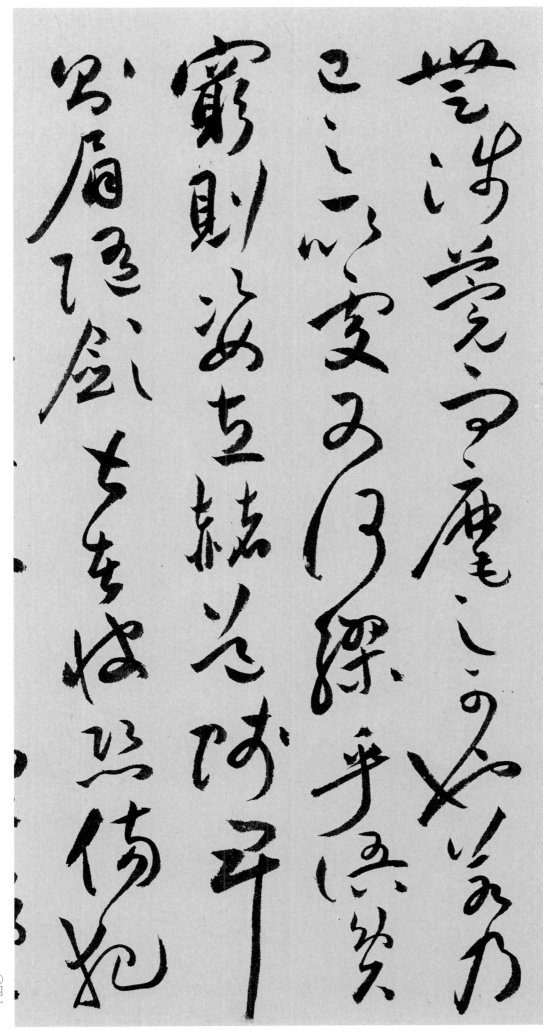

〇四一

於躬無涉：與自身并没有關係。躬，自身。

莞而麾之：揮揮衣袖，一笑了之。莞，微笑。麾，同『揮』。

姿立赭：形容臉紅羞愧。

無涉，莞而麾之可也。若乃＼己之所處，又何繆乎？語貧＼窮則姿立赭，道賤卑＼則眉隨斂，甚者，彼恐傷犯＼

而言不昌，此丵羞惶而體〈 〉亦病。噫！何爲然哉！其或〈 〉素敦慕愛，心懷忠厚，則〈 〉於動止也，驚惑歧貳，妄〈 〉

志：憤恨。

驚惑歧貳，妄贊曲訕：驚惶疑惑，表裏不一；荒謬稱讚，歪曲詆毀。

鬱陶怩怩，遮回隱辟：憂鬱不暢，羞慚退縮；推辭迴避，退隱在野。

贊曲訊，於其阨窮也，鬱／陶怩怩，遮回隱辟，而於／其權之浩浩者，曾莫爲之／贊益而推展之也，抑亦／

未獲其當矣乎。至於高

賢雅德，垂情下末，援挽

規誨，蓋有之矣，茲則劘

刓心脊，期酬知賞可焉。

劘刓心脊：形容嘔心瀝血，出自肺腑。劘，挖刻，毀壞。脊，脊梁骨。

楩梓：黄楩樹與梓樹，爲兩種大木，可作房屋棟梁。

嗟夫！權之在我，洪矣。苟云／必籍外物而后行，則我之／初何以能自生而無希於／彼也？居何美於楩梓，楩梓能／

不吾構，不能撤坤承而乾丶蓋；衣何嘉於綃縠，綃縠能不丶吾被，不能褪仁服而義丶裁，啖何甘於鼎俎，鼎俎能不丶

綃縠：泛指輕紗之類的絲織品。

褪：脫下。

鼎俎：鼎和俎，皆爲古代祭祀、宴饗時陳置牲體或其他食物的禮器。

理法　指存背於天理道義　法　臀污　污溫

印組：印綬，代指官爵。

吾供，不能奪德飲而理 /
滋。金錢非腎腸之不可 /
亡，印組豈精氣之不可 /
乏？吾權奚在迷斯重 /

揚之當見立之境暢

猶如泥水以照焉時而

履蹈流之跡一往不曲千搖

莫撓口亡旁匿之相目

輕，故須明以照焉。時而／揚之，當見立之境，暢／履蹈之跡，一往不曲，千搖／莫撓，口亡旁匿之詞，目／

見立：指人的識見與志向的確立。

履蹈：實踐，實行。《禮記·表記》：『道者義也。』唐孔穎／達疏：『□□履蹈方行者，志所斷行準，其後丁履蹈，皆宗道／

旁匿：旁窺，旁騖。匿，通『暱』，親近。

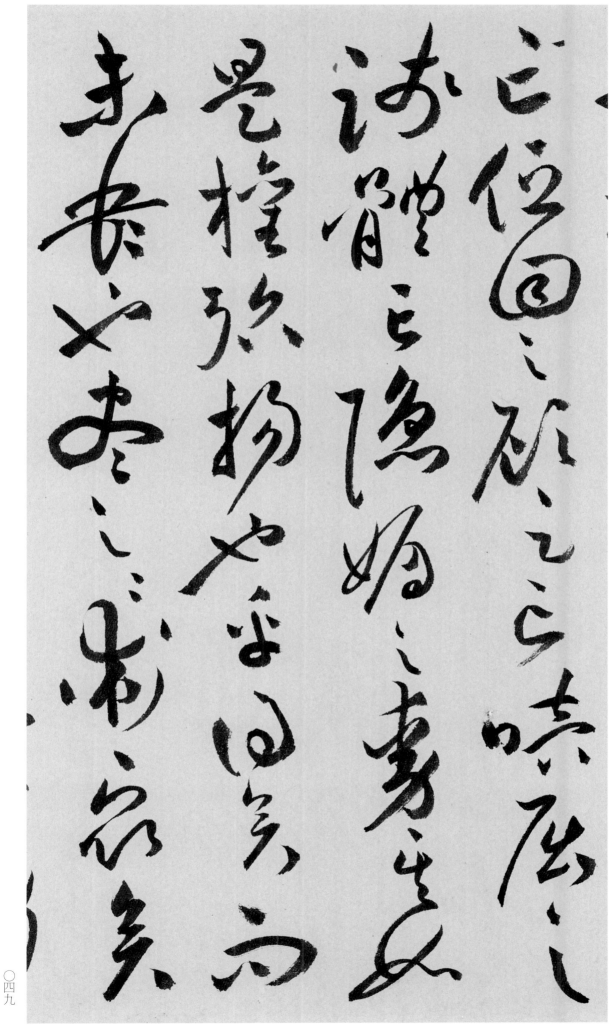

亡低回之顧，足亡暗屈之／踐，體亡隱媚之動，其如／是，權殆揚也乎？得矣，而／未盡也。盡之之術衆矣／

哉，姑集其要，冀接〔而力焉〕：於戲！匪志、匪〔〕成、匪功、匪行。顓切刻〔〕屬，揚榷之程，則必宅〔

冀：希冀，希望。

顓切刻屬：指態度認真，專心致志。顓，同『專』。切，深切。刻

屬，嚴肅認真。

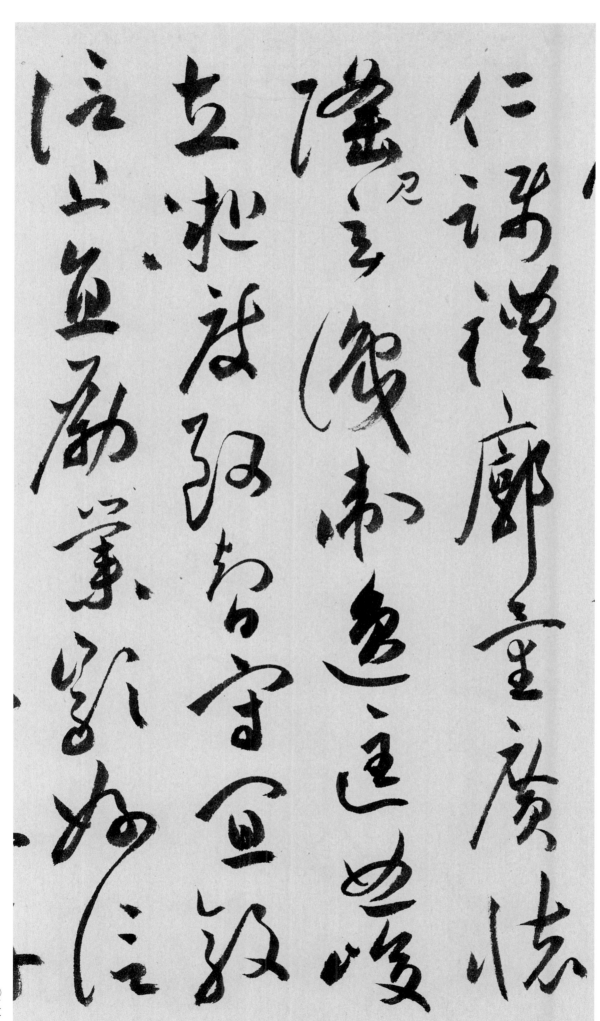

仁蹈禮，廓量廣懷，／隆見玄識，衛逸匡曲，峻／立凝度，致智守宜，敦／信上直，勖業顒好，信／

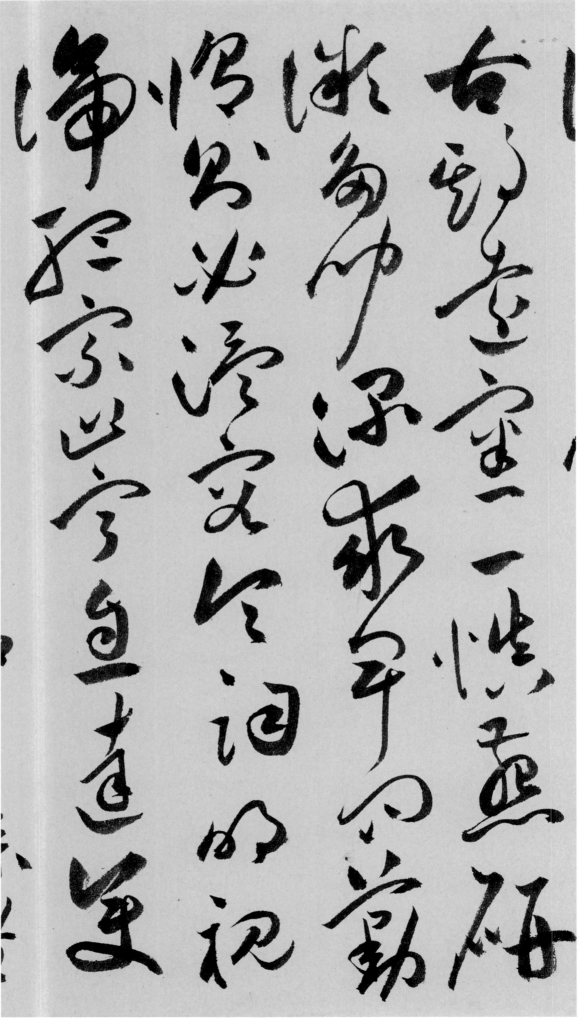

古期遠、審一慎燕、研／微多聞，深求卑問。勤／修，則必溫容令詞，明視／諦聽，宗止寧息。達變／

審一慎燕：嚴謹專一，警惕輕慢。燕，褻瀆，輕慢。《禮記・樂志》：『宋音燕女溺志。』

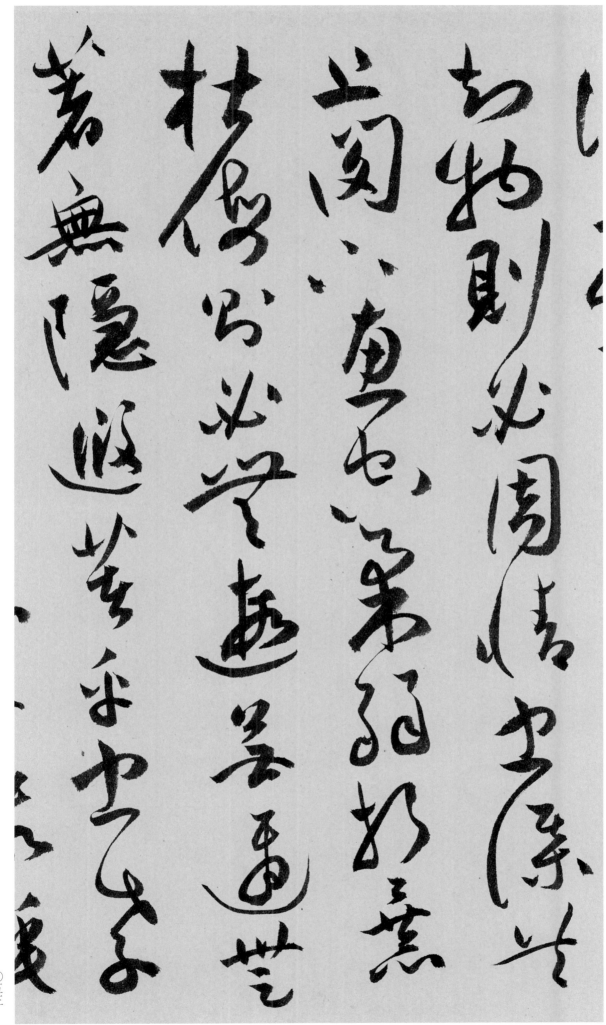

知物，則必周情忠謀，共／上閣下，惠空柔弱。折暴／杜侮，則必無遐無邇，無／著無隱，遐著平忠孝／

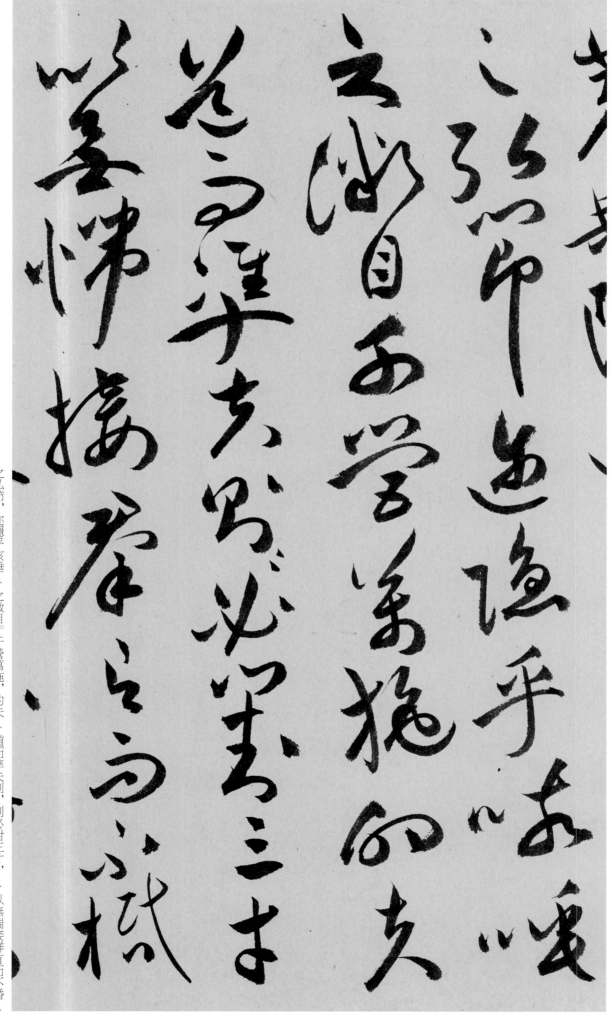

的夫道而準夫則：明白道理然後便能行事恰合準則。的，明見。

三才：天、地、人合稱「三才」。《易·說卦》：「是以立天之道曰陰與陽，立地之道曰柔與剛，立人之道曰仁與義。兼三才而兩之，故《易》六畫而成卦。」

之弘節，迩隱乎咳唾 〉之微目。千營萬施，的夫 〉道而準夫則，則必對三才，〉以無惴接群有而不楛 〉以無惴接羣有而不楛者：以無惴之心接納天地萬物，乃為不昏迷者。群有，佛教語，意指萬物眾生。惴，憂懼，煩惱。楛，通「昏」。

綽哉：猶言『美哉』。

植大址：建立浩大基業。址，地基，基礎。

者焉。如是則真存妄／滅，權者揚矣。綽哉！堂堂／乎揚權也哉！植大址／者，其在茲乎？確焉不／

者焉如是則真存妄滅權者揚矣綽哉堂堂乎揚權也哉植大址者其在茲乎確焉不

可挫也。理信通明，言／非憤激，篤哉夐見，／勿作我慙。／余既著《蠶衣》五篇，自備省覽，／

夐見：遠見。

勿作我慙：對自己所言問心無愧。

開分欲露我言不志可欲常
之蠹因為添渋以善蠶衣繭也
懷若絹乳物不秋自用示發為
文筆表招於絹之縕掏以自為
空密懼眠坡塘為研訂流理甚

閟：同「祕」。

自為包衛：指蠶作繭以自我保護。

貽：遺留。

閟不彰露。或有見者，問題號／之義，因為疏說：蓋蠶衣，繭也。／蠶，本期利物，不能自用，故發為／文章，表昭繪緝之縕，抑以自為／包衛，懼貽缺壞焉。研訂諸理，甚／

類窮愁著述之狀，故題號以之，／義止此耳。作於成化戊申，書于／嘉靖改元壬午，祝肇識。／

改元：皇帝即位或在位時改變年號。此指嘉靖元年，即／一五二二年。

成化戊申：即一四八八年。按，成化為明憲宗朱見深年號，共二十三載。《明史·本紀第十五》：『二十三年八月，憲宗崩。九月壬寅，即皇帝位。大赦天下，以明年為弘治元年。』可知明憲宗於成化二十三年（丁未）八月卒，是為一四八七年，第二年（戊申）改元弘治，故祝允明所謂『成化』與『戊申』中必有一誤。因與作文時隔近二十年，或為記錯皇帝崩殂之年，或為祝允明在干支推算時多往前推了一年。

歷代集評

吳中如徐博士昌穀詩、祝京兆希哲書、沈山人啟南畫，足稱國朝三絕。

書之古，無如京兆者；文之古，亦無如京兆者。古書似亦得，不似亦不得；古文辭似亦不得，不似亦不得。

京兆少年楷法自元常、二王、永師、秘監、率更、河南、吳興，行草則大令、永師、河南、狂素、顛旭、北海、眉山、豫章、襄陽，靡不臨寫工絕。晚節變化出入，不可端倪，風骨爛漫，天真縱逸，直足上配吳興，它所不論也。

——明 王世貞《弇州四部稿》

我朝善書者不可勝數，而人各一家，家各一意，惟祝京兆為集衆長，蓋其少時於書無所不學，學亦無所不精。

逼真二王，深得書家三昧。

——明 王世貞《跋祝枝山書東坡記遊卷》（倪濤《六藝之一錄》）

祝希哲草書時有過當處，亦時有虧少處，便與天然應爾違遠，此由精深未極，法與我未合於一，故才氣時得奸之。

——明 黃姬水《跋祝允明草書李白詩卷》

祝京兆書不豪縱不出神奇，素師以清狂走翰，長史用酒顛濡墨，皆是物也。今人第知古法從規矩中來，而不知前賢胸次，故自有吞雲湧夢若耶？變幻如煙霧，奇怪如鬼神者，非若後士僅僅盤旋尺楮寸毫間也。

——明 詹景鳳《詹氏性理小辨·書旨》

今世觀希哲書，往往賞其草聖之妙，而余尤愛其行楷驚絕，蓋楷法既工，則藁草自然合作。

——明 莫是龍《跋祝允明張休自詩卷》

——明 文徵明《甫田集》

余嘗謂書法不同，有如人面。希哲獨不然，晉唐則晉唐矣，宋元則宋元矣。彼其資力俱深，故能得心應手。

——明 文徵明《跋祝允明真草千字文》（邵松年《澄蘭室古緣萃錄》）

蔡端明遇佳紙精筆橫陳几案，輒自作書不休，有從索書者輒怒不許，近時祝希哲亦然。

——明 董其昌《容臺集》

祝允明……書學自《急就章》，以至羲、獻、懷素，無不淹貫，而晚節尤橫放自喜。當時評者云其書法頓挫雄逸，放而不野，如鶴在雞群，風格迥絕。然真不如行，行不如草，以豪縱者勝。又云枝山真行有天馬行空之態，第入能品。

——明 朱謀垔《續書史會要》

（祝允明）書法魏晉六朝，至歐、顏、蘇、米，無所不精詣，而晚年尤橫放，一時名聲大噪，索其文及書者接踵，或輦金帛至門，輒辭弗應。

——明 文震孟《姑蘇名賢小記》

香光居士謂京兆書如綿裹鐵，如印印泥，此作殆不盡然。然顧華玉、文徵仲皆謂其晚年狂放，似徐武功，此殆其晚境耶？

——清 孫衣言《遜學齋文鈔》

祝京兆大草深得右軍神理，而時露傖氣。小草則頓宕純和，行間茂密，亦復豐致蕭遠，庶幾媲美褚公。

——清 朱和羹《臨池心解》

明賢晉法初誰得，但有枝山與雅宜（王寵）。

——清 翁方綱《跋祝允明草書李白詩卷》

圖書在版編目（CIP）數據

祝允明草書蠶衣卷 / 上海書畫出版社編. -- 上海：上海書畫出版社，2023.5
（中國碑帖名品二編）
ISBN 978-7-5479-3086-1

Ⅰ.①祝… Ⅱ.①上… Ⅲ.①草書-法帖-中國-明代 Ⅳ.①J292.26

中國國家版本館CIP數據核字（2023）第076910號

中國碑帖名品二編 [三十四]

祝允明草書蠶衣卷

本社 編

責任編輯	張恒烟 馮彥芹
審 讀	陳家紅
圖文審定	田松青
責任校對	田程雨
封面設計	王峥
整體設計	馮磊
技術編輯	包賽明

出版發行 上海世紀出版集團
㊞ 上海書畫出版社
網址 www.shshuhua.com
地址 上海市閔行區號景路159弄A座4樓
郵政編碼 201101
E-mail shcpph@163.com
印刷 上海雅昌藝術印刷有限公司
經銷 各地新華書店
開本 710×889 mm 1/8
印張 8
版次 2023年6月第1版
2023年6月第1次印刷
書號 ISBN 978-7-5479-3086-1
定價 69.00元

版權所有 翻印必究
若有印刷、裝訂質量問題，請與承印廠聯繫

本書圖片由何創時書法藝術基金會提供